中國碑帖名品 二編 [二十]

上海書畫出版社

八大山人行楷千字文 桃花源記

前言

中華文明綿延五千餘年，文字實具第一功。從倉頡造字而雨粟鬼泣的傳說起，歷經華夏子民智慧聚集、薪火相傳，終使漢字生生不息，蔚爲壯觀。伴隨着漢字發展而成長的中國書法，基於漢字象形表意的特性，在一代又一代書寫者的努力之下，最終超越其實用意義，成爲一門世界上其他民族文字無法企及的純藝術，并成爲漢文化的重要元素之一。在中國知識階層看來，書法是中國人『澄懷味象』、寓哲理於詩性的藝術最高表現方式，她净化、提升了人的精神品格，歷來被視爲『道』『器』合一。而事實上，中國書法確實包羅萬象，從孔孟釋道到各家學說，從宇宙自然到社會生活，中華文化的精粹，在其間都得到了種種反映，書法無愧爲中華文化的載體。書法又推動了漢字的發展，篆、隸、草、行、真五體的嬗變和成熟，源於無數書家承前啓後、對漢字美的不懈追求，多樣的書家風格，則愈加顯示出漢字的無窮活力。那些最優秀的『知行合一』的書法家們是中華智慧的實踐者，他們匯成的這條書法之河印證了中華文化的發展。

因此，學習和探求書法藝術，實際上是瞭解中華文化最有效的一個途徑。歷史證明，漢字及其書法衝破了民族文化的隔閡和時空的限制，在世界文明的進程中發生了重要作用。我們堅信，在今後的文明進程中，這一獨特的藝術形式，仍將發揮出巨大的力量。然而，在當代社會經濟高速發展、不同文化劇烈碰撞的時期，書法也遭遇前所未有的挑戰，而漢字書寫的退化，或許是書法之道出現蹒跚不前窘狀的重要原因，因此，有識之士深感傳統文化有『迷失』和『式微』之虞。書法藝術的健康發展，有賴於對中國文化、藝術真諦更深刻的體認，匯聚更多的力量做更多務實的工作，這是當今從事書法工作的專業人士責無旁貸的重任。

有鑒於此，上海書畫出版社以保存、還原最優秀的書法藝術作品爲目的，從系統觀照整個書法史藝術進程的視綫出發，於二〇一一年至二〇一五年間出版《中國碑帖名品》叢帖一百種，受到了廣大書法讀者的歡迎，成爲當代書法出版物的重要代表。爲了能夠更好地呈現中國書法的魅力，滿足讀者日益增長的需求，我們決定推出叢帖二編。二編將承續前編的編輯初衷，擴大名作的匯集數量，進一步提升品質，以利讀者品鑒到更多樣的歷代書法經典，獲得對中國書法史更爲豐富的認識，促進對這份寶貴遺産更深入的開掘和研究。

上海書畫出版社

簡介

朱耷（一六二六—一七〇五），原名朱統鍨（一説朱道朗），江西南昌人，太祖朱元璋第十七子寧王朱權宗室，明朝滅亡，懼禍易名，故與世系名字不合。號人屋、雪个、个山、个山驢等，後號『八大山人』，自謂：『八大者，四方四隅，皆我爲大，而無大於我也。』其落款以草書連綴，形似『哭之』『笑之』。

朱耷生性孤介穎異，語辭詼諧，善於議論。常言談娓娓不倦，傾倒四座。八歲即能詩，善書法，工篆刻，尤精繪事。弱冠時遇清軍入關，國破父卒，遂佯裝喑啞，遁匿於江西奉新山中，剃髮爲僧，修行二十年。朱耷精通佛法，入座稱爲宗師，從學者有百餘人。三十六歲時，於南昌城郊十五里處改建道院天寧觀，更名爲『青雲圃』，常住其中，亦佛亦道。五十三歲時，臨川縣令胡亦堂聞其名，迎入官舍，但朱耷心不願就，焚毀禪服，逃回南昌，獨身佯狂於市井之間。後被其侄子發現，在家留觀修養，久乃痊愈。晚年於南昌城郊築『寤歌草堂』，居至去世。平日嗜酒却量淺，世人皆愛其筆墨，多置酒招待，以換書畫。據陳鼎《八大山人傳》記載：『預設墨汁數升、紙若干幅於座右……如愛書，則攘臂搦管，狂叫大呼，洋洋灑灑，數十幅立就。醒時，欲求其片紙隻字不可得，雖陳黃金百鎰於前，勿顧也。』

《八大山人行楷千字文》，紙本册頁，縱一一三點七厘米，横一三點二厘米，榮寶齋收藏。作於清康熙三十一年壬申（一六九二）五月十六日，時朱耷年六十七歲。所書内容爲節録南朝梁周興嗣《千字文》，涵蓋了天文、地理、自然、社會、歷史等多方面知識，既是啓蒙教材，又是習練書法之經典範本。此卷爲八大山人晚年典型書風，全帖風格獨特，質樸雄健，字形開合有度，不拘成法，用筆純真圓潤，遒勁有力；行筆流暢盡意，氣貫圓滿。邵長蘅《八大山人傳》謂：『山人工書法，行楷學大令、魯公，能自成家。』李瑞清謂：『其志芳潔，故其書高逸，如其人也。』卷末有跋，卷首鈐有『涉事』印，卷尾有『八大山人』『吳竹屏藏書記』『子孫寶之』『敏求室藏』等印。

《桃花源記》，紙本長卷，縱二十六厘米，横二百二十一厘米，故宫博物院收藏。所書内容爲文學史之名篇東晉陶潛的《桃花源記》，文字較原文有減省。此作書於清康熙三十五年（一六九六），朱耷時年七十一歲。是書用筆中鋒圓勁，兼融篆意，意氣平和；字形淳樸圓融，兼藏奇險之勢；章法疏朗雅淡，平中寓變。全卷風格特立，技巧高超，爲朱耷晚年佳作。卷前有山水畫一幀，無款，甚似朱耷畫風。卷後有陳師曾、齊璜跋。齊白石從畫家視角出發，認爲卷前山水乃八大所作。齊跋曰：『余見八大山水固多，當以此幅之精妙爲第一，愛不釋手，記而歸之。』卷首尾鈐有『遙屬』『可得神仙』『八大山人』『曾經玉几收藏』等印。

行楷千字文

玄：青黑色。《易·坤卦》：『上六，龍戰於野，其血玄黃。』『夫玄黃者，天地之雜也，天玄而地黃。』《周禮·考工記》：『畫繢之事，雜五色。……天謂之玄，地謂之黃。』

洪荒：宇宙混沌蒙昧的初始狀態。

盈昃：指太陽的東升西落、月亮的圓滿虧缺。昃，太陽西斜。

辰宿：星辰，星宿。

閏餘：農曆一年與一回歸年相比多餘的時日。《史記·曆書》：『黃帝考定星曆，建立五行，起消息，正閏餘。』

律呂調陽：相傳古人將律管插入土中，應季節的變化而響應，據此來確定四季。律，本指樂器，用竹管或金屬管製成，以管的長短來確定音的不同高度。相傳古代亦用作測候季節變化的器具。

麗水：金沙江流入雲南省麗江納西族自治縣北的一段。《韓非子·內儲說上》：『荊南之地，麗水之中生金，人多竊采金。』

昆岡：即昆侖山，自古以產美玉而聞名。

巨闕：寶劍名。《荀子·性惡篇》：『闔閭之干將、莫邪、巨闕、辟閭，此皆古之良劍也。』楊倞注：『或曰：闕，缺也，劍至利則喜缺，因以爲名，鉅闕亦是也。干將、莫邪、巨闕皆吳王闔閭劍名。』

夜光：珠名。葛洪《抱朴子·袪惑》：『凡探明珠，不於合浦之淵，不得驪龍之夜光也；采美玉，不於荆山之岫，不得連城之尺璧也。』任昉《述異記》卷上：『南海有明珠，即鯨魚目瞳，鯨死而目皆無精，夜可以鑒，謂之夜光。』

【行楷千字文】《千字帖》興嗣綴文。╲天地玄黃，宇宙洪荒。日月盈╲昃，辰宿列張。寒來暑往，秋收╲冬藏。閏餘成歲，律呂調陽。雲╲騰致雨，露結爲霜。金生麗水，╲玉出昆岡。劍號巨闕，珠稱夜光。╲

千字帖興嗣綴文

天地玄黃宇宙洪荒日月盈

晨辰宿列張寒來暑往秋收

冬藏閏餘成歲律呂調陽雲

騰致而露結爲霜金生麗水

玉出昆岡劍號巨闕珠稱夜光

始制文字：相傳倉頡始造文字。許慎《說文解字序》：『黃帝之史倉頡，見鳥獸蹄遠之迹，知分理之可相別異也，初造書契。』

乃服衣裳：關於衣服的創制者，古有『胡曹作衣』『伯餘製裳』等傳說。胡曹作衣，傳說爲黃帝臣。《呂氏春秋·勿躬》：胡『胡曹作衣』，傳說亦爲黃帝臣。《淮南子·泛論訓》：『伯餘之初作衣也，緂麻索縷，手經指掛，其成猶網羅。後世爲之機杼勝複，以便其用，而民得以拚形禦寒。』高誘注：『伯餘，黃帝臣。』螺祖，黃帝元妃。《隋書·禮儀志》記載，北周尊螺祖爲『先蠶』（即始蠶之神）。劉恕《通鑑外紀》記載：『西陵氏之女螺祖爲帝之妃，始教民育蠶，治絲繭以供衣服。』此説較爲後起。

吊民伐罪：征討有罪者以撫慰百姓。

周發：周武王姬發，討伐商紂王而建立周朝。殷湯：商朝的第一位君主成湯，討伐夏朝暴君桀而建立商朝。

垂拱：垂衣拱手，形容不親理事務。《尚書·武成》：『惇信明義，崇德報功，垂拱而天下治。』孔穎達疏：『謂所任得人，人皆稱職，手無所營，下垂其拱。』後多用以稱頌帝王無爲而治。

平章：辨別彰明。《尚書·堯典》：『九族既睦，平章百姓。』指評定決斷民事。

果珍李柰，菜重芥薑。海
鹹河淡，鱗潛羽翔。龍師火帝
鳥官人皇。始制文字乃服衣裳
推位讓國有虞陶唐吊民伐罪
周發殷湯坐朝問道垂拱平章
愛育黎首臣伏戎羌遐邇壹體

果珍李柰，菜重芥薑。海〉鹹河淡，鱗潛羽翔。龍師火帝，鳥官人皇。始制文字，乃服衣裳。〉推位讓國，有虞陶唐。吊民伐罪，〉周發殷湯。坐朝問道，垂拱平章。〉愛育黎首，臣伏戎羌。遐邇壹體，〉

率賓歸王。鳴鳳在竹，白駒食〉場。化被草木，賴及萬方。蓋此〉身髮，四大五常。恭惟鞠養，豈〉敢毀傷。女慕貞潔，男效才良。知過必改，得能莫忘。罔譚〉彼短，〉靡恃己長。信使可覆，器欲難〉

率賓歸王：指境域之內，均爲臣民。語出《詩經·小雅·北山》：「普天之下，莫非王土；率土之濱，莫非王臣。」王引之《經義述聞·毛詩》曰：「《爾雅》曰：『率，自也。自土之濱者，舉外以包內，猶言四海之內。』」

白駒：白色駿馬。比喻賢人、隱士。語出《詩經·小雅·白駒》：「皎皎白駒，食我場苗。」

化被草木：德化施及草木，形容君王恩德廣大。

四大：佛教以地、水、火、風爲四大。認爲四者分別包含堅、濕、暖、動四種性能，人身即由此構成。因亦用作人身的代稱。慧遠《明報應論》：「夫四大之體，即地、水、火、風耳，結而成身，以爲神宅。」

五常：指五種倫常道德，即父義、母慈、兄友、弟恭、子孝。《尚書·泰誓下》：「今商王受，狎侮五常。」孔穎達疏：「五常即五典，謂父義、母慈、兄友、弟恭、子孝，五者人之常行。」

譚：通「談」。

得能莫忘：因他人而有所獲得，有所能，不能忘記。即知恩必報的意思。

率賓歸王鳴鳳在竹白駒食
場化被草木賴及萬此
身髮四大五常惟鞠養豈
敢毀傷女慕貞潔男效才良
知過必改得能莫忘罔譚彼
靡恃己長信使可覆器欲難

墨悲絲染：語出《墨子・所染》：「子墨子言見染絲者而歎曰：『染於蒼則蒼，染於黃則黃，所入者變，其色亦變。』」後比喻客觀環境對人的影響。

景行維賢：仰慕賢人的高尚德行。《詩經・小雅・車轄》：「高山仰止，景行行止。」鄭玄箋：「古人有高德者則慕仰之，有明行者則而行之。」

剋念作聖：意為無知的人通過認真思考，也能成為聖人。剋，能。念，思慮。

空谷傳聲，虛堂習聽：空曠的山谷，能夠傳聲遠遠；虛靜的室內，利於學習聽音。引申意為傳播和學習優良的品德，需要有寬闊的胸懷和謙虛的態度。

禍因惡積，福緣善慶：語出《易・坤卦》：「積善之家，必有餘慶；積不善之家，必有餘殃。」

資父：贍養和侍奉父親。

量墨悲絲染詩讚羔羊景行
維賢剋念作聖德建名立形
端表正空谷傳聲虛堂習聽禍
因惡積福緣善慶尺璧非寶
寸陰是競資父事君曰嚴與
敬孝當竭力忠則盡命臨深履

量。墨悲絲染，詩讚羔羊。景行／維賢，剋念作聖。德建名立，形／端表正。空谷傳聲，虛堂習聽。禍／因惡積，福緣善慶。尺璧非寶，／寸陰是競。資父事君，曰嚴與／敬。孝當竭力，忠則盡命。臨深履／

臨深履薄：如臨深淵，如履薄冰。形容做事小心謹慎。

夙興：早起。

溫清：『冬溫夏清』的省略語，指冬天溫被使暖，夏天扇席使涼，意爲侍奉父母細心周到。清，又作『清』，動詞，使其清涼。

容止若思：儀容舉止沉穩安靜。

篤初誠美，慎終宜令：好的開頭固然重要，結尾也要謹慎。即善始善終之意。

榮業：盛大的功業。

藉甚：聲名盛卓著。《史記·酈生陸賈列傳》：『陸生以此游漢廷公卿間，名聲藉甚。』

甘棠：木名。即棠梨。《詩經·召南·甘棠》：『蔽芾甘棠，勿翦勿伐，召伯所茇。』《史記·燕召公世家》：『周武王之滅紂，封召公於北燕……召公巡行鄉邑，有棠樹，決獄政事其下，自侯伯至庶人各得其所，無失職者。召公卒，而民人思召公之政，懷棠樹不敢伐，歌詠之，作《甘棠》之詩。』後世以『甘棠』作爲稱頌賢能的官吏和治理的典故。

薄，夙興溫清。似蘭斯馨，如松\之盛。川流不息，淵澄取映。容止\若思，言詞安定。篤初誠美，慎\終宜令。榮業所基，藉甚無竟。學\優登仕，攝職從政。存以甘棠，去而\益詠。樂殊貴賤，禮別尊卑。上\

薄夙興溫清似蘭斯馨如松
之盛川流不息淵澄取暎容止
若思言詞安定篤初誠美慎
終宜令榮業所基藉甚無竟學
優仕攝職從政存以甘棠去而
益詠樂殊貴賤禮別尊卑上

和下睦　夫唱婦隨外受傳訓入

奉母儀　諸姑伯叔猶子比兒

孔懷兄弟同氣連支交友投

分切磨箴規仁慈隱惻造次弗

離節義廉退顛沛匪虧性

靜情逸心動神疲守真志滿逐

母儀：本指做母親的儀範，此代指母親的教導。

猶子：指姪子。《禮記‧檀弓上》：「喪服，兄弟之子，猶子也，蓋引而進之也。」後稱兄弟之子為「猶子」，亦稱「從子」。

支：應作「枝」。

孔懷：本指十分思念，代指兄弟之情。

比兒：姪兒。

切磨：切磋琢磨。

仁慈隱惻，造次弗離。節義廉退，顛沛匪虧：仁義慈愛和惻隱之心，在任何時候都不能拋棄，氣節正義和廉潔謙讓之風，在窮困潦倒之時也不可虧損。造次，倉促匆忙。顛沛，動盪不安。語出《論語‧里仁》：「君子無終食之間違仁，造次必於是，顛沛必於是。」

和下睦，夫唱婦隨。外受傳訓，入〉奉母儀。諸姑伯叔，猶子比兒。〉孔懷兄弟，同氣連支。交友投〉分，切磨箴規。仁慈隱惻，造次弗〉離。節義廉退，顛沛匪虧。性〈靜情逸，心動神疲。守真志滿，逐

好爵自麼：語出《易·中孚》：「我有好爵，吾與爾靡之。」高亨注：「言我有美爵，與爾共之，即共飲此酒也。」好爵，本指精美的酒器，借指美酒。此處比喻美好的品德。靡，通「糜」，此指享用、充實，此句表示，具有美好的品德能使自身充實滿足。

東西二京：指西漢都城長安與東漢都城洛陽。

浮渭據涇：渭，渭水。涇，涇水。此句描寫長安的地理位置，長安在渭水和涇水邊，故稱浮於渭水，占據涇水。

盤鬱：形容宮殿盤曲壯觀。

丙舍：後漢宮中正室兩邊的房屋，以甲乙丙為次，第三等稱丙舍。泛指正室旁的別室或簡陋的房屋。

甲帳：漢武帝所造的帳幕。《北堂書鈔》卷一三二引《漢武帝故事》：「上以琉璃珠玉，明月夜光錯天下珍寶為甲帳，次為乙帳。甲以居神，乙以自居。」

肆筵設席：語出《詩經·大雅·行葦》：「肆筵設席，授幾有緝禦。」

鼓瑟吹笙：語出《詩經·小雅·鹿鳴》：「我有嘉賓，鼓瑟吹笙。」

弁：古時的一種官帽。赤黑色布做的叫爵弁，是文冠；白鹿皮做的叫皮弁，是武冠。後泛指帽子。弁轉疑星，形容人影雜遝，帽子如繁星流轉。《詩經·衛風·淇奧》……「會弁如星。」

物意移。堅持雅操，好爵自麼。都〉邑華夏，東西二京。背邙面洛，〉浮渭據涇。宮殿盤鬱，樓觀飛〉驚。圖寫禽獸，畫彩仙靈。丙舍傍〉啓，甲帳對楹。肆筵設席，鼓瑟〈吹笙〉升階納陛，弁轉疑星。右通〉

物意移堅持雅操好爵自麼都

邑華夏東西二京背邙面洛

浮渭據涇宮殿盤鬱樓觀飛

驚圖寫禽獸畫彩仙靈丙舍傍

啓甲帳對楹肆筵設席鼓瑟

吹笙升階納陛弁轉疑星右通

廣内左達承明既集墳典亦聚
群英杜稾鍾隸漆書壁經
府羅將相路俠槐卿戶封八縣
家給千兵高冠陪輦驅轂振
纓世祿侈富車駕肥輕策功茂
實勒碑刻銘磻谿伊尹佐時阿

廣内：漢宮廷藏書之所，此指皇家書庫。《漢書·藝文志》：「於是建藏書之策。」顏師古注引如淳曰：「劉歆《七略》：『外則有太常、太史、博士之藏，內則有延閣、廣内、秘室之府。』」

承明：指承明廬，漢承明殿旁屋，爲侍臣值宿所居之處。又三國魏文帝以建始殿朝群臣，門曰承明，其朝臣止息之所亦稱承明廬。

漆書：用漆書寫的竹木簡。

壁經：漢代發現於孔子宅壁中的藏書。近人認爲這些書是戰國時的寫本，至秦始皇焚書坑儒時，由孔子八世孫孔鮒（或說孔鮒弟孔騰）藏入壁中。

俠：通「挾」，夾道而立。

槐卿：相傳周代宮廷外種有三棵槐樹，三公朝天子時，面向三槐而立。後因以三槐喻三公。泛指三公九卿。《周禮·秋官·朝士》：『面三槐，三公位焉』

高冠：戴高大的帽冠，此指爲官。

陪輦：陪在皇帝御輦之旁。

振纓：指出仕。《晉書·周馥傳》：『馥振纓中朝，素有俊彦之稱。』

磻谿：谿同「溪」，水名。在今陝西省寶雞市東南，傳說爲周太公呂尚未遇文王時垂釣之處，此借指呂尚。《韓詩外傳》卷八：『太公望少爲人壻，老而見去，屠牛朝歌，賃於棘津，釣於磻溪。』

伊尹：商湯大臣，名伊，尹是官名。相傳因生於伊水而得名。是助湯伐夏桀，被湯妻陪嫁的奴隸，後助湯伐夏桀，被尊爲阿衡。湯去世後歷佐卜丙、仲壬二王。後太甲即位，因荒淫失度，被伊尹放逐到桐宮，三年後迎之復位。

廣内，左達承明。既集墳典，亦聚、群英。杜稾鍾隸，漆書壁經。／府羅將相，路俠槐卿。戶封八縣，／家給千兵。高冠陪輦，驅轂振／纓。世祿侈富，車駕肥輕。策功茂／實，勒碑刻銘。磻谿伊尹，佐時阿／

奄宅曲阜：指周武王封弟周公旦於曲阜。奄宅，撫定，統治。

匡合：《論語·憲問》：「桓公九合諸侯，不以兵車，管仲之力也……管仲相桓公，霸諸侯，一匡天下，民到於今受其賜。」後以「匡合」謂糾合力量，匡定天下。

儁乂：儁同「俊」，才德出衆的人。《尚書·皋陶謨》：「翕受敷施，九德咸事，俊乂在官。」孔穎達疏：「才德過千人爲俊，百人爲乂。」

密勿：勤勉努力。《詩經·小雅·十月之交》：「黽勉從事，不敢告勞。」王先謙《詩三家義集疏》謂「黽勉」作「密勿」。《漢書·劉向傳》：「君子獨處守正，不撓衆枉，勉强以從王事……故其詩曰：『密勿從事，不敢告勞。』」顏師古注：「密勿，猶黽勉從事也。」

多士：衆多的賢士。也指百官。《詩經·大雅·文王》：「濟濟多士，文王以寧。」寔，通「實」，語助詞。

橫：連橫。戰國時張儀游説六國共同事奉秦國稱「連橫」，蘇秦説六國聯合抗秦國稱「連橫」，蘇秦説六國聯合抗秦叫「合縱」。「連橫」打破了「合縱」的格局，使秦國采取遠交近攻，各個擊破的策略，最終消滅六國，統一天下。「連橫」實施以後，因爲趙、魏兩國距離秦國最近，故首先遭受打擊。

假途滅虢：晉向虞國借路去攻打虢國，在滅虢後的回師途中，把虞國也滅了。事見《左傳·僖公五年》。後以「假途滅虢」泛指借助對方之力而背後還藏有其他陰謀。

韓弊煩刑：弊，通「獘」。戰國韓非子主張嚴刑峻法，最終自己也死於煩苛的刑法之下。

起翦頗牧：即秦將白起、王翦，趙將廉頗、李牧。四人均爲戰國名將。

衡，奄宅曲阜，微旦孰營？桓公匡合，濟弱扶傾。綺迴漢惠，説感武丁。儁乂密勿，多士寔寧。晉楚更霸，趙魏困橫。假途滅虢，踐土會盟。何遵約法，韓弊煩刑。起翦頗牧，用軍最精。宣威沙漠，馳譽

衡奄宅曲阜微旦孰營桓公匡合

濟弱扶傾綺迴漢惠說感武丁

儁乂密勿多士寔寧晉楚更霸

趙魏困橫假途滅虢踐土會盟

何遵約法韓弊煩刑起翦頗

牧用軍最精宣威沙漠馳譽

恒岱：北岳恒山和東岳泰山。

云亭：云云、亭亭二山的并稱，爲古代帝王封禪之處。云亭山，在泰安市岱嶽區大汶口鎮北，距泰安市城區約二十二公里。《水經注》：『汶水又西南經亭亭山東，黃帝所禪也。』

鴈門：即雁門關，在今山西省代縣北部，是長城重要關口之一。唐代於雁門山頂置關，明初移築今址，歷來是山西南北交通要衝。

紫塞：北方邊塞。晉崔豹《古今注·都邑》：『秦築長城，土色皆紫，漢塞亦然，故稱紫塞焉。』南朝宋鮑照《蕪城賦》：『南馳蒼梧漲海，北走紫塞雁門。』

鷄田：古驛站，在今寧夏靈武縣一帶。

赤城：今浙江台州赤城山。

鉅野：古湖澤名，在今山東省鉅野縣北五里。

碣石：山名，在河北省昌黎縣北。碣石山餘脉的柱狀石，該石自漢末起已逐漸沉没於海中。

綿邈：遼遠。

杳冥：幽暗深邃。

俶載：開始從事某種工作。語出《詩經·小雅·大田》：『俶載南畝，播厥百穀。』鄭亥箋：『俶讀爲熾，載讀爲葘。』孔穎達《正義》：『謂耜之熾而入地以葘殺其草，故《方言》：「入地曰葘，反草曰葘。」』後以『俶載』指農事伊始。

丹青九州禹跡百郡秦幷岳宗
恒岱禪主云亭鴈門紫塞雞田
赤城昆池碣石鉅野洞庭曠遠
綿邈巖岫杳冥治本於農務茲稼
穡俶載南畝我藝黍稷稅熟
貢新勸賞黜陟孟軻敦素史

丹青。

九州禹迹，百郡秦并。岳宗／恒岱，禪主云亭。雁門紫塞，鷄田／赤城。昆池碣石，鉅野洞庭。曠遠／綿邈，巖岫杳冥。治本於農，務茲稼／穡。俶載南畝，我藝黍稷。稅熟／貢新，勸賞黜陟。孟軻敦素，史／

魚秉直。庶幾中庸，勞謙謹飭。〈聆音察理，鑑貌辨色。貽厥嘉〉猷，勉其祗植。省躬機誡，寵增〈抗極。殆辱近恥，林皋幸即。兩〉疏見幾，解組誰逼？索居閑處，沈默寂寥。求古尋論，散慮逍〈

史魚：春秋衛國大夫，字子魚，衛靈公時任祝史。他多次向衛靈公推薦賢士蘧伯玉，臨死囑家人不要『治喪正室』，以勸戒衛靈公進賢去佞，史稱『尸諫』。《論語·衛靈公》孔丘贊曰：『直哉史魚，邦有道，如矢；邦無道，如矢。』

勞謙謹飭：勤勞謙恭，謹慎自飭。飭，修治勤勉。

秉：古『貌』字。

貽厥嘉猷：將優秀的治國之道傳示後人。貽，遺留。厥，文言助詞，同『其』。嘉猷，治國的良策。《尚書·君陳》：『爾有嘉謀嘉猷，則入告爾後於內，爾乃順之於外。』孔傳：『汝有善謀善道則入告汝君於內。』

機：應作『譏』。省躬譏誡：聽到別人的譏諷和勸誡要自我省查。

勉其祗植：勉勵後人立身正直。祗，恭敬，正直。植，立身之道。

寵增抗極：一味增寵，可能物極必反。抗極，亢極，達到極限。

殆辱近恥，林皋幸即：意為在將受恥辱的危險之地，要盡快隱退山林。殆，危險。林皋，山林水澤。

兩疏：漢宣帝時名臣疏廣與兄子疏受。疏廣為太傅，疏受為少傅，同時以年老乞致仕，時人賢之。歸日，送者車數百輛，設祖道，供張東都門外。晉張協《詠史》：『藹藹東都門，群公祖二疏。』

幾：應作『機』。事物變化的先機。

解組：解下印綬。指棄官退隱。

魚秉直庶幾中庸勞謙謹飭

聆音察理鑑貌辨色貽厥嘉

猷勉其祗植省躬機誡寵增

抗極殆辱近恥林皋幸即兩

疏見機解組誰逼索居閑處

沈默寂寥求古尋論散慮逍

欣奏累遣：讓高興的事進到前來，把疲勞的事排遣而去。《說文解字》：『奏，進也。』漢王充《論衡·逢遇》：『以夏進爐，以冬奏扇。』

感謝歡招：把悲傷的事丟在一邊，把歡樂的事招到眼前。謝，推辭。

的歷：光彩鮮艷。

委翳：枯萎倒伏。委，通『萎』。翳，通『殪』，樹木枯死，倒伏於地。

游鵾：鵾鵬，傳說中的大鳥。出自《莊子·逍遙游》：『北冥有魚，其名為鯤。鯤之大，不知其幾千里也。化而為鳥，其名為鵬。』後鯤字多訛為『鵾』。

凌摩：迫近。

絳霄：天空的極高處。天之色本為蒼青，稱之為『丹霄』『絳霄』者，蓋因古人觀天象以北極為基准，仰首所見者皆在北極之南，故借南方之色以為喻。

耽讀玩市：在嘈雜的市場裏還能潛心讀書。《後漢書·王充傳》：『家貧無書，常游洛陽市肆，閱所賣書，一見輒能誦憶。』日久，遂博通眾流百家之言。後歸鄉里，屏居教授。』

囊箱：書囊、書箱。

易輶攸畏：對於隨便輕率地發言要有所畏懼。輶，輕。

忽欣奏累遣感謝歡招渠的
歷園莽抽條枇杷晚翠梧
桐早凋陳根委翳落葉飄颻
遊鵾獨運凌摩絳霄耽讀玩
市寓目囊箱易輶攸畏屬
垣墻具膳餐飯適口充腸飽

遙。欣奏累遣，感謝歡招。渠荷的歷，園莽抽條。枇杷晚翠，梧桐早凋。陳根委翳，落葉飄颻。游鵾獨運，凌摩絳霄。耽讀玩市，寓目囊箱。易輶攸畏，屬耳〉垣墻。具膳餐飯，適口充腸。飽、

飫亨宰，飢厭糟糠。親戚故舊，／老少異粮。妾御績紡，侍巾帷／房。紈扇員潔，銀燭煒煌。晝眠（後闕文一百十四字），／晦魄環照。指薪脩祜社，永綏／吉／劭。矩步引領，俯仰廊廟。束／帶矜莊，裵裵瞻眺。孤陋寡／

亨宰：宰殺烹煮牲畜。亨，通『烹』。

厭：滿足。

侍巾帷房：服侍主人起居穿戴於內室閨房。

紈扇：絹製團扇。

員潔：同『圓潔』，圓暢雅潔。

煒煌：同『輝煌』，今通行本作『煒煌』。

晦魄：夜月。魄，古同『霸』，月始生或將滅時的微光。環照，循環往復，光照大地。

指薪脩祜社：『社』為『祜』之誤。典出《莊子·養生主》：『指窮於為薪，火傳也，不知其盡也。』指，通『脂』。『祜』，福德、福祿。意思是用木柴燒火，木柴有窮盡的時候，而火種往下傳，不會滅。比喻人的肉體會死亡，而精神是延續無窮的。

永綏吉劭：永遠安寧，吉祥美好。劭，高尚美好。

矩步：端莊的步態。形容舉止合乎規矩，一絲不苟。

引領：伸着脖子。

矜莊：嚴肅莊敬。《荀子·非相》：『談說之術：矜莊以蒞之，端誠以處之。』

裵裵：即『徘徊』。

飫亨宰飢猒糟糠親戚故舊
老少異粮妾御績紡侍巾帷
房紈扇圓潔銀燭煒煌晝眠
晦魄環照指薪脩祜社永綏吉
劭矩步引領俯仰廊廟束
帶矜庄裵裵瞻眺孤陋寡

愚蒙等誚：愚鈍糊塗，讓人譏誚。

語助：指語助詞。劉勰《文心雕龍‧章句》：『至於夫、惟、蓋、故者，發端之首唱；之、而、於、以者，乃札句之舊體；乎、哉、矣、也者，亦送末之常科。據事似閑，在用實切。巧者回運，彌縫文體，將令數句之外，得一字之助矣。』按，這最後兩句一語雙關：不但指『焉哉乎也』四個字是語助詞，而且根據《文心雕龍》等古籍的分辨，這些語助詞是『送末之常科』，即經常用作句末，語助詞。這里隱含的意思是結束、罷了，說明此爲周興嗣在文章結尾的自謙之辭，意思說自己編寫的這篇《千字文》僅僅祇能幫助記憶，別無可取之處，如此而已。

迺：同『乃』。

聞愚蒙等誚謂語助者焉

哉乎也

壬申五月既望曉透黃竹園飛

光一綫爲書頃之壽春祠偕

好生堂道士至爲作篆字數

行後半緣文迺爾錯落也

八大山人記

聞，愚蒙等誚。謂語助者，焉／哉乎也。／〈壬申五月既望，曉透黃竹園，飛／光一綫爲書。頃之，壽春祠偕／好生堂道士至，爲作篆字數／行，後半綴文迺爾錯／落也。／〈八大山人記。〉

桃花源記

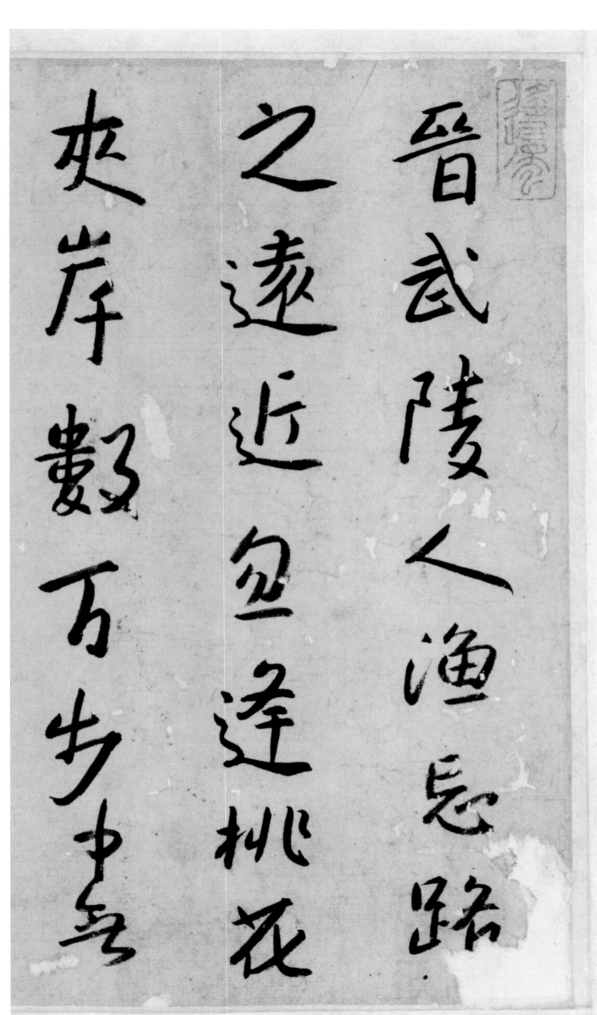

晋武陵人渔忘路
之遠近忽逢桃花
夾岸數百步中無

武陵：西漢初高帝始置，屬荊州，地涉今湖南省、
湖北省、貴州省、重慶市和廣西壯族自治區境內。

夾岸：堤岸的兩邊。

【桃花源記】晋武陵人渔，忘路／之遠近。忽逢桃花／夾岸數百步，中無／

雜樹落英繽紛

漁人甚異之復

前川欲窮其林、

雜樹，落英繽紛，\漁人甚異之。復\前行，欲窮其林。林\

落英繽紛：桃花盛開，花瓣飄落紛繁。

異之：對此感到詫異。

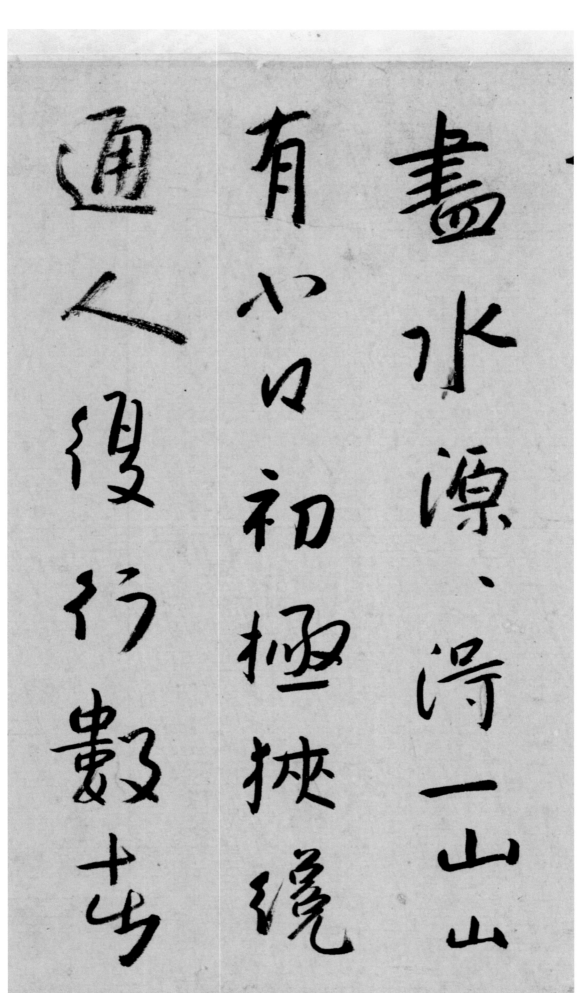

盡水源、得一山山
有小口初極狹纔繞
通人復行數十步

盡水源，源得一山，山
有小口，初極狹，纔
通人。復行數十步，

豁然開朗，土地平曠，屋舍儼然，有良田、美池、桑竹之

儼然：秩序井然之貌。

桑竹之屬：桑樹、竹子之類的植物。

豁然開朗，土地平／曠，屋舍儼然，有／良田、美池、桑竹之／

屬阡陌交通雞

犬相聞其中往往

種作男女衣著悉

阡陌：原指田界，南北走向稱阡，東西走向稱陌。後泛指田間小路。

屬，阡陌交通，雞／犬相聞。其中往來／種作，男女衣著，悉／

如外人童髮垂髫

並怡然自樂見漁人迺

大驚問所從來具答

如外人：黃髮垂髫，／並怡然自樂。見漁人，迺／大驚，問所從來，具答／

外人：世外之人。

黃髮：原指老人頭髮由白轉黃，象徵長壽，此代稱老人。語出《詩經·魯頌·閟宮》：『黃髮台背，壽胥與試。』鄭玄箋：『黃髮台背，皆壽徵也。』

垂髫：原指兒童垂下來的頭髮，此代稱孩童。

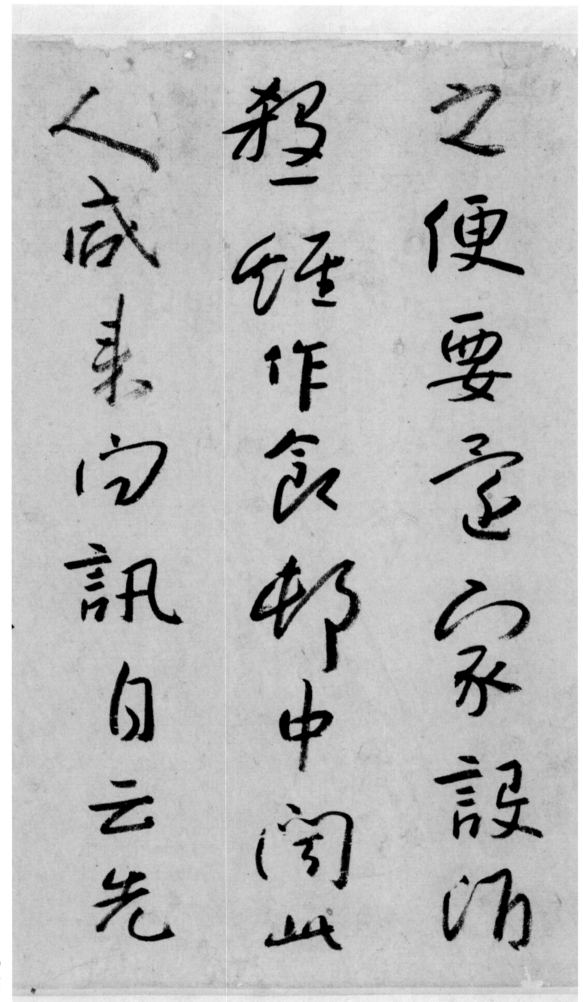

之，便要還家，設酒、殺雞作食，邨中聞此、人，咸來問訊。自云先、

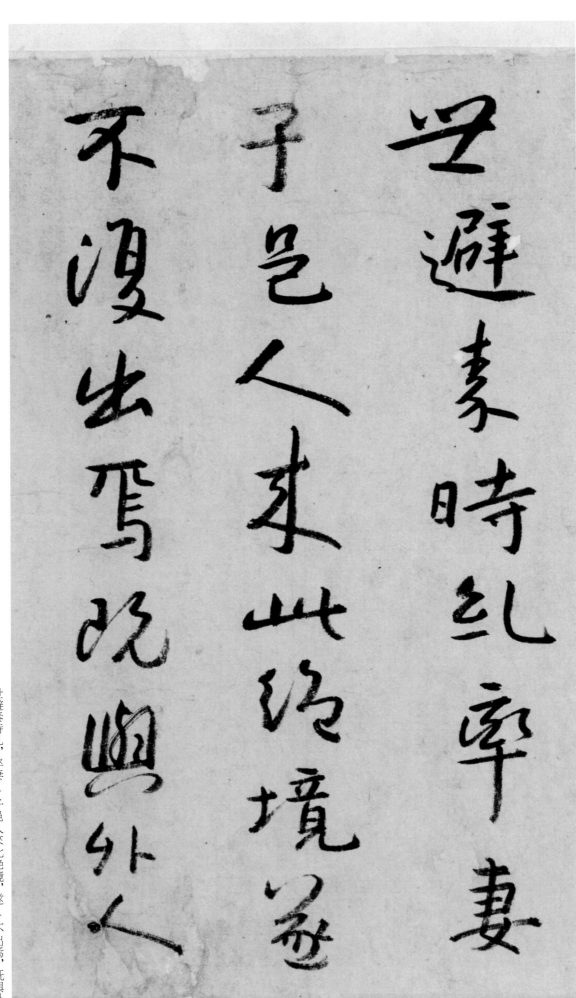

世避秦時亂，率妻〉子邑人來此絕境，遂〉不出焉，既與外人〉

妻子：妻室子女。

邑人：同鄉之人。邑，古代行政區劃名，各時期建制有所不同。

乃隔問今是何世

且不知有漢無論

魏晉此人一具言所

間隔。問今是何世，／且不知有漢，無論／魏晉。此人一一具言所／

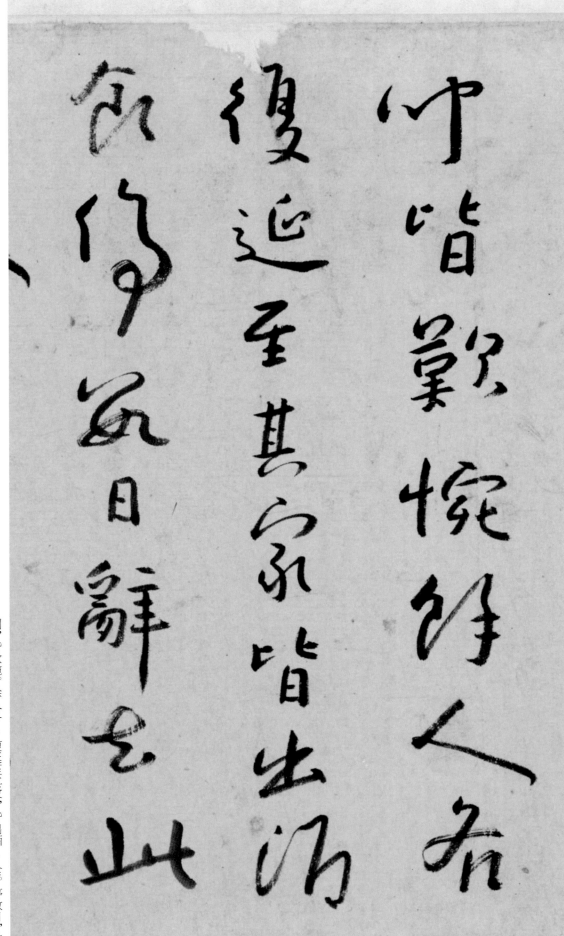

中皆歡惋，餘人各〳

復延至其家，皆出酒〳食。停數日，辭去，此〳

聞，皆歎惋。餘人各〳復延至其家，皆出酒〳食。停數日，辭去，此〳

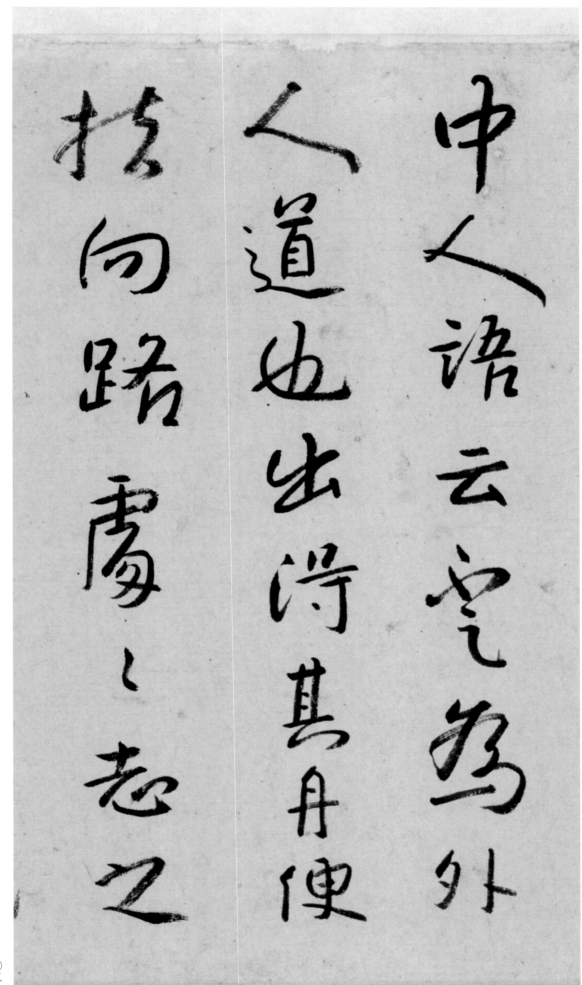

便扶向路：於是就沿着來時的舊路（回去）。扶，順沿。向，先前。

處處志之：所經之處都做了標記。志，留下記號。

中人語云：「不足爲外人道也。」出得其舟，便扶向路，處處志之。

及郡下诣大守说

如此大守即遣人随

其往寻向所志遂

及郡下，诣太守说／如此，太守即遣人随／其往，寻向所志，遂／

遂不復得路南
陽劉子驥高尚士
也聞之欣然規往

劉子驥：劉驥之，字子驥，東晉南陽人，志好山澤，清虛隱逸，一生拒不出仕，與陶潛友善，享以壽終。按，桃花源故事或與劉驥之有關，陶潛《搜神後記》載：「南陽劉驥之，字子驥，好游山水。嘗採藥至衡山，深入忘返。見有一澗水，水南有二石囷，一闭一開。水深廣，不得渡。欲還，失道，遇伐薪人，問徑，僅得還家。或說囷中皆仙方、靈藥及諸雜物。驥之欲更尋索，不復知處矣。」

高尚士：語本《周易·蠱卦》上九：「不事王侯，高尚其事。」據《世說新語》載，車騎將軍桓沖曾攜厚禮，請劉驥之為長史，遭其辭拒。故陶潛此處因其不事王侯之志，稱其為「高尚」之士。

規往：計劃前往。

迷，不復得路。南／陽劉子驥，高尚士／也，聞之，欣然規往／

問津：原指詢問渡口在何處，亦指問路，此指訪求、探求之意。

未果，後遂無／問津者。

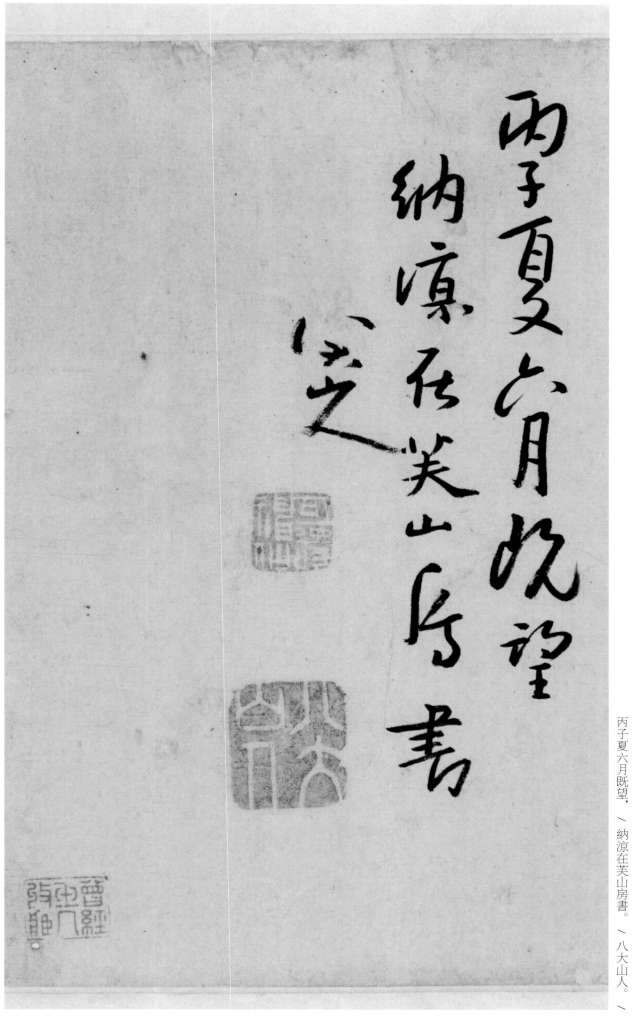

丙子夏六月既望
納涼在芙山房書
八之

既望：農曆每月十六日稱『既望』。

在芙山房，先生晚年……□昌臨
川縣志》所載，南昌面臨川曾有山名『芙蓉山』，流經南昌的贛
江又稱『芙蓉江』，有學者認爲『在芙山房』名與二者有關。

丙子夏六月既望，／納涼在芙山房書。／八大山人。／

以大少人眇政之宗室憤筆

復高帝金畢長至

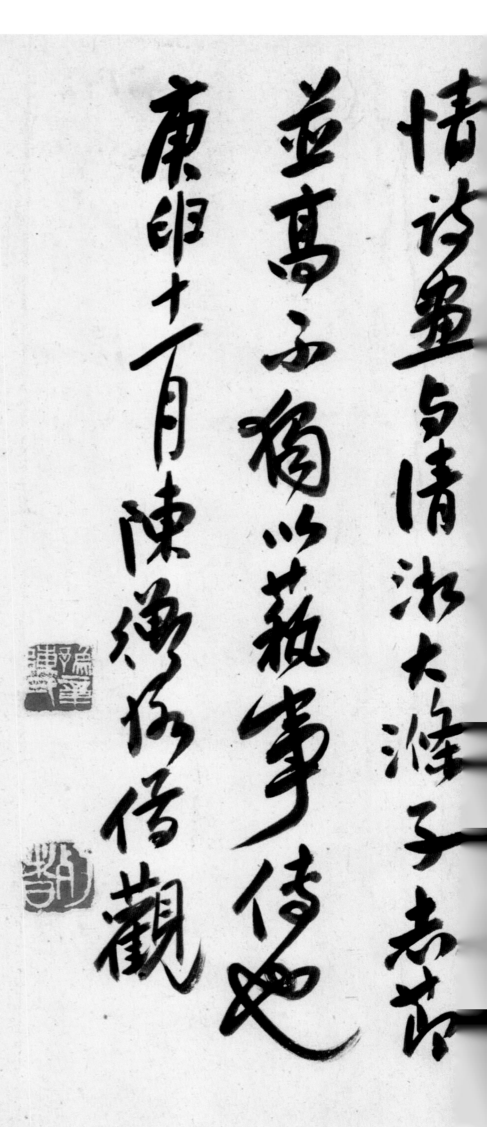

情詩畫與清湘大滌子有話

並高不獨以藝事傳也

庚辰十月陳緝孫信觀

帝罷雪國人品陳緝孫識

未嘗個人品陳師法
足言之矣但盡摹明清
間大滌子而外八去此
雪個亚至驚羊老羊

山水固多，当以北碑

立精妙，为第一，当

不释手，记而归之

辛酉梅八月齐廉

歷代集評

山人工書法，行楷學大令、魯公，能自成家。狂草頗怪偉。

——清 邵長蘅《八大山人傳》

金枝玉葉老遺民，筆研精良迥出塵。興到寫花如戲彩，眼空兜率是前身。

——清 石濤《題八大水仙圖》

西江山人稱八大，往往游戲筆墨外。心奇迹奇放浪觀，筆敧墨舞真三昧。有時對客發癲，佯狂詩酒呼青天。須臾大醉草千紙，書法畫法前人前。

——清 石濤《題八大山人大滌草堂圖》

山人有仙才，善書畫，題跋多奇致，不甚可解，書法有晉、唐風格。

——清 徐珂《清稗類鈔·藝術類》

山人既嗜酒，無他好。人愛其筆墨，多置酒招之，預設墨汁數升、紙若千幅於座右。醉後見之，則欣然潑墨廣幅間，或灑以敝帚，塗以敗冠，盈紙骯髒，不可以目。然後捉筆渲染，或成山林，或成丘壑，花鳥竹石，無不入妙。如愛書，則攘臂搦管，狂叫大呼，洋洋灑灑，數十幅立就。醒時，欲求其片紙隻字不可得，雖陳黃金百鎰於前，勿顧也。其顛如此。

山人果顛也乎哉？何其筆墨雄豪也？余嘗閱山人詩畫，大有唐宋人氣魄，至於書法，則胎骨於晉魏矣。問其鄉人，皆曰得之醉後。嗚呼！其醉可及也，其顛不可及也！

——清 陳鼎《八大山人傳》

其志芳潔，故其書高逸，如其人也。

——清 李瑞清《臨八大山人書黃庭經》

野可頃刻立就，拙則需歷盡一切境界，然後解悟。野是頓，拙是漸，才到野，去拙路遠，能拙且不知何者爲野矣……八大山人以野見拙，筆力厚也。

——清 趙之謙《章安雜說》

古今善書畫者，何止數千百人，湮沒不彰者多矣。細觀畫傳，所傳之人，大半皆有嘉言懿行，善政高文，不僅以幾筆書畫，即爲不朽功業。吾輩所學之事，本屬清高，切勿因此自抬聲價。謙恭和藹，尚不免遭忌忤人，況妄名士脾氣耶！愚謂處世謀生，先戒狂傲孤冷乖僻，矯枉寡情，此等人不可學也。凡人一入此障，必無福澤。縱是畫到絕頂，亦屬怪物，其筆下亦必不近情理。既已自誤，更誤後人不淺。八大山人、徐天池少有區別，八大山人爲勝國逸士，且爲貴冑王孫，目睹新朝，自然心存悲苦。

——清 松年《頤園論畫》

八大山人，明之宗室，憤華夏淪於異族，佯狂辟世，托情詩畫，與清湘大滌子志節并高，不獨以藝事傳也。

——近現代 陳師曾《跋朱耷〈桃花源行草書卷〉》

朱雪个人品，陳師曾已言之矣。但畫筆明清間，大滌子而外，八大山人而已，四王董末能夢見也。余見八大山水固多，當以此幅之精妙爲第一，愛不釋手，記而歸之。

——近現代 齊璜《跋朱耷〈桃花源行草書卷〉》

圖書在版編目（CIP）數據

八大山人行楷千字文 桃花源記／上海書畫出版社編．—上海：上海書畫出版社，2022
（中國碑帖名品二編）
ISBN 978-7-5479-2780-9

Ⅰ．①八… Ⅱ．①上… Ⅲ．①行楷－法帖－中國－清代 Ⅳ．①J292.26

中國版本圖書館CIP數據核字（2022）第034709號

中國碑帖名品二編〔二十〕

八大山人行楷千字文 桃花源記

本社 編

責任編輯　張恒烟　馮彥芹
審　　讀　陳家紅
圖文審定　田松青
責任校對　朱慧
封面設計　王崢
整體設計　馮磊
技術編輯　包賽明

出版發行　上海世紀出版集團
　　　　　上海書畫出版社
地址　上海市閔行區號景路159弄A座4樓
郵政編碼　201101
網址　www.shshuhua.com
E-mail　shuhua@shshuhua.com
製版　上海久段文化發展有限公司
印刷　上海雅昌藝術印刷有限公司
經銷　各地新華書店
開本　710×889mm　1/8
印張　5.5
版次　2022年6月第1版
　　　2024年1月第2次印刷
書號　ISBN 978-7-5479-2780-9
定價　50.00元